名画家再创辉煌系列丛书

从彩色到黑白

——朱乃正水墨画

安徽美术出版社

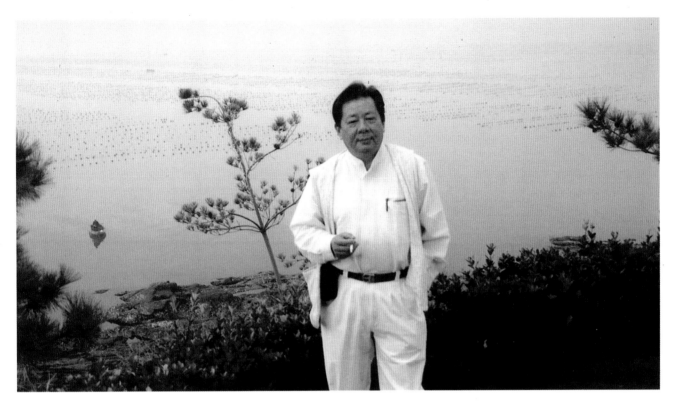

画家朱乃正 1997 年于威海　安玉英　摄

画家简介

　　朱乃正，1935 年 11 月生，浙江省海盐县人。1953 年入中央美术学院学习，受吴作人、艾中信、王式廓等先生指导。1958 年毕业后，于 1959 年春分配到青海省工作，在高原工作长达二十一年，曾任青海省美协副主席。1980 年秋调回中央美术学院任教。主要作品有《新曼巴》、《金色的季节》、《春华秋实》、《青海长云》、《大漠》、《国魂——屈原颂》、《春雨》、《晴雪》、《爽秋》、《初夏》、《临春》、《归巢》、《冬至，春远乎？》、《西风》、《五月雪》、《一把静雪》、《最后一抹霞光》、《雨雪松云》等，曾于国内外展出、获奖并被收藏。此外，兼擅书法与水墨画。出版有《朱乃正作品选》、《朱乃正小型油画风景选》、《SIGNATUR》（德国签名画册）、《朱乃正 60 小书画》、《朱乃正素描集》、《朱乃正品艺录》。曾任中央美术学院副院长。现为中央美术学院学术委员会副主任、教授，中国美术家协会理事、油画艺术委员会委员，中国油画学会副主席，全国政协委员。

前　言

　　世界是彩色的，摄影起先只能用黑白表现彩色世界，人们开始惊讶其真实。彩色摄影愈来愈发展了，淋漓尽致地描绘了世界之色相，然而许多杰出的摄影师却又乐于在黑白摄影中表达对象的基本构成及精神实质。从黑白而彩色，从彩色而黑白，这经历了从简单到复杂，由复杂而概括的艺术发展的一般规律。请将彩色斑斓的画照一张黑白照片，即使这照片照得并不理想，也能从中感触到原作的优劣及特质。即使那作品是偏重色彩的，甚至只是一张花花的纸，但其美丑得失间永远受控于明度，受控于黑白。

　　油画家朱乃正挥起水墨来，这是探索者的寻常工作，是中国画家最易发现的中、西方艺术间的通途。朱乃正的油画浑厚朴质，含蕴着敏感。他的水墨也一样，竭力融情致于混沌的墨色宇宙中。墨分五彩的遗训教我们珍视黑白的无穷潜力，钻研色相与明度间的复杂而微妙的联系。但其联系的重点应在于画面的全局效果。朱乃正在水墨中着力的正是画面的全局效果：黑白间相互的争与让；虚实间出乎意外又得其寰中的转变；奔泻与升腾的交错……在油画中由于油彩的滞凝而遭受压抑的情绪、情趣转向水墨中求舒展。

　　艺术表现中的丰富与简约是辩证关系，丰富决不能失简约，简约必包涵着丰富。但在具体作品中，简约与丰富的特色往往是较明显的，短笛悠悠与交响乐的嘈嘈满足了人们在不同时空的精神需求。朱乃正是否就不画油画了，我想决不是这样，画家岂只在一种工具与形式中讨生活，小说家就不写诗？朱乃正不仅作水墨，他也搞书法，他先搞书法还是先作水墨，我没有调查，更没有调查他学习油画之前是否作过水墨。至于作过水墨之后的朱乃正的油画将起什么样的变化，我想朱乃正自己也不会事前作出决择，艺术发展有其自身的规律，而规律又因时代的递变也在起缓慢的变化。

　　我并不认为朱乃正的水墨画已经很成熟或胜于他的油画，但认为他可贵的探索不仅将促进他油画的展拓，更将提供油画与水墨二方面表现力之比较研究，展拓水墨画的前程。

吴冠中

卡乃正水墨画步骤图

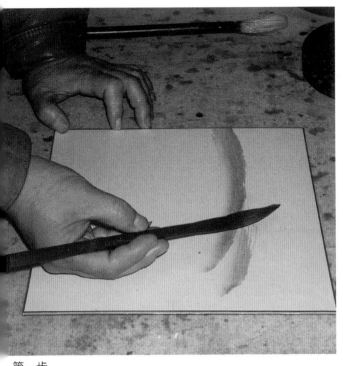

第一步

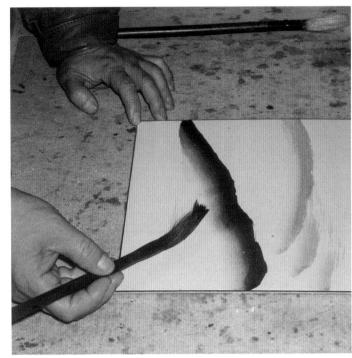

第二步

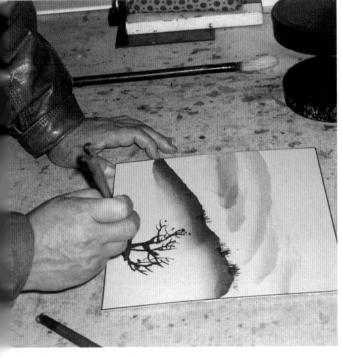

第三步

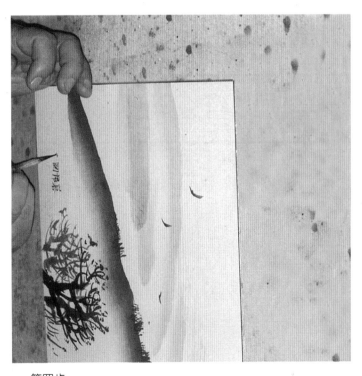

第四步

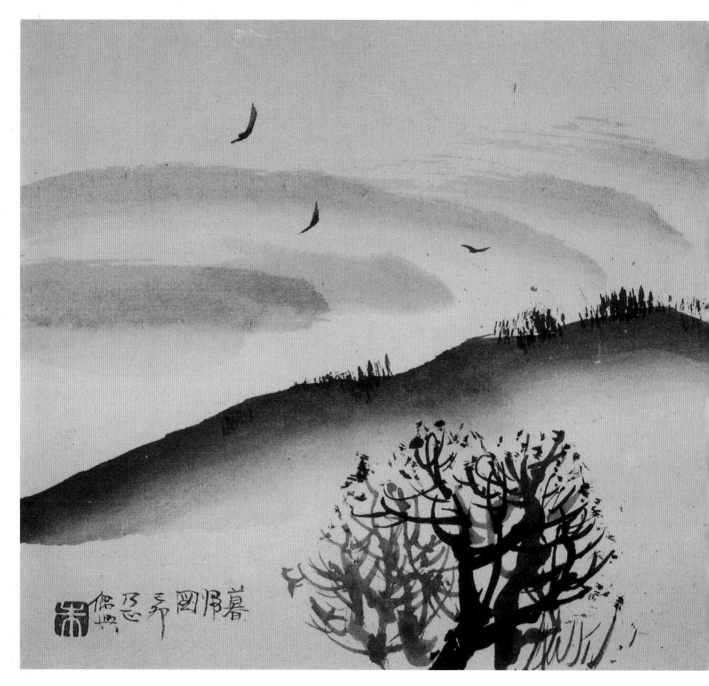

1. 暮归图（完成图）
 24cm × 27cm
 1999 年

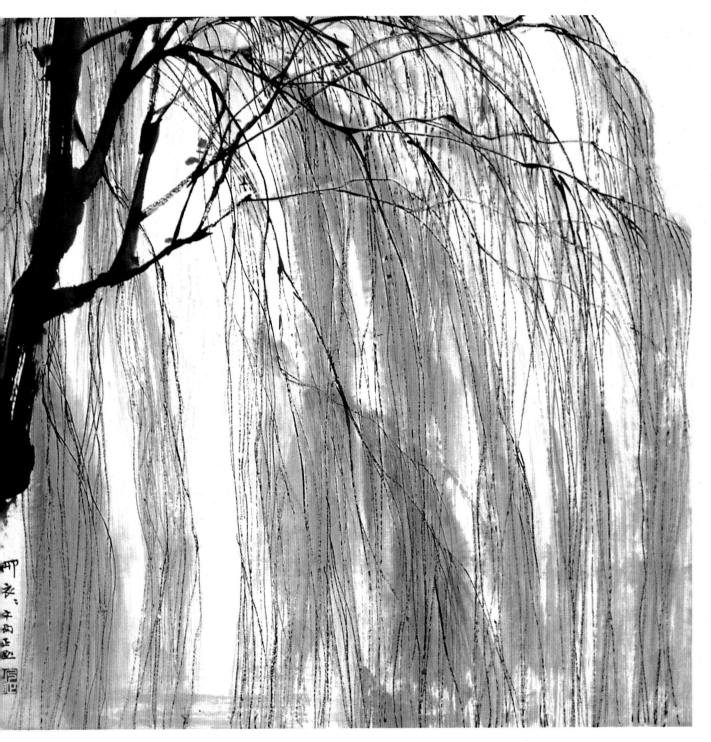

2. 柳依依

60cm × 60cm

1981 年

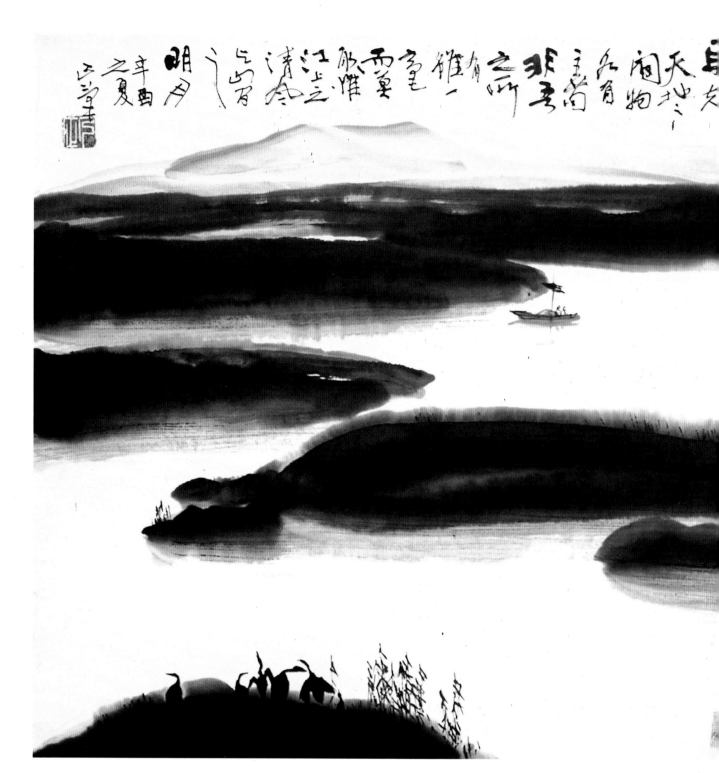

3. 江上清风
 60cm × 60cm
 1981 年

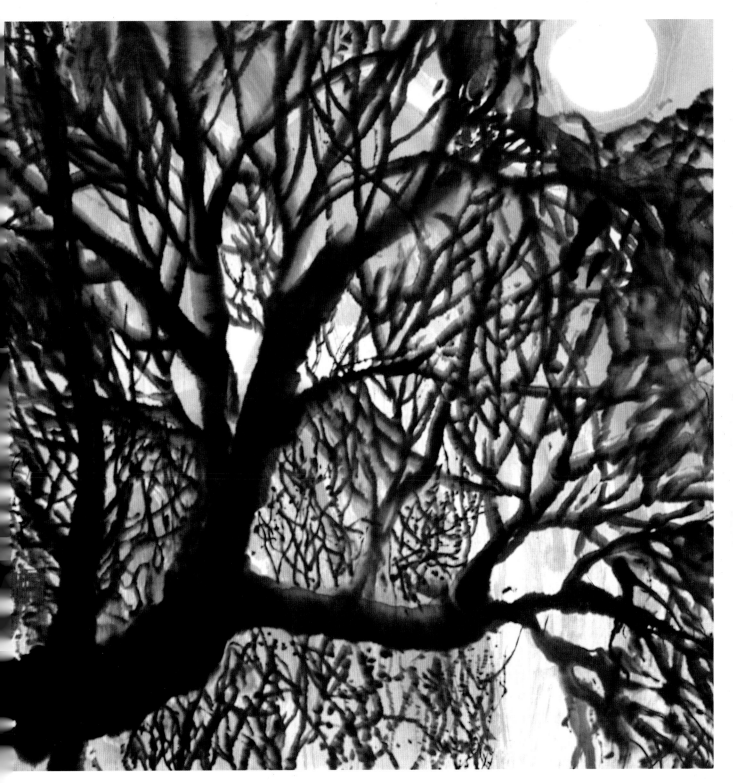

4. 月　树
60cm × 60cm
1981 年

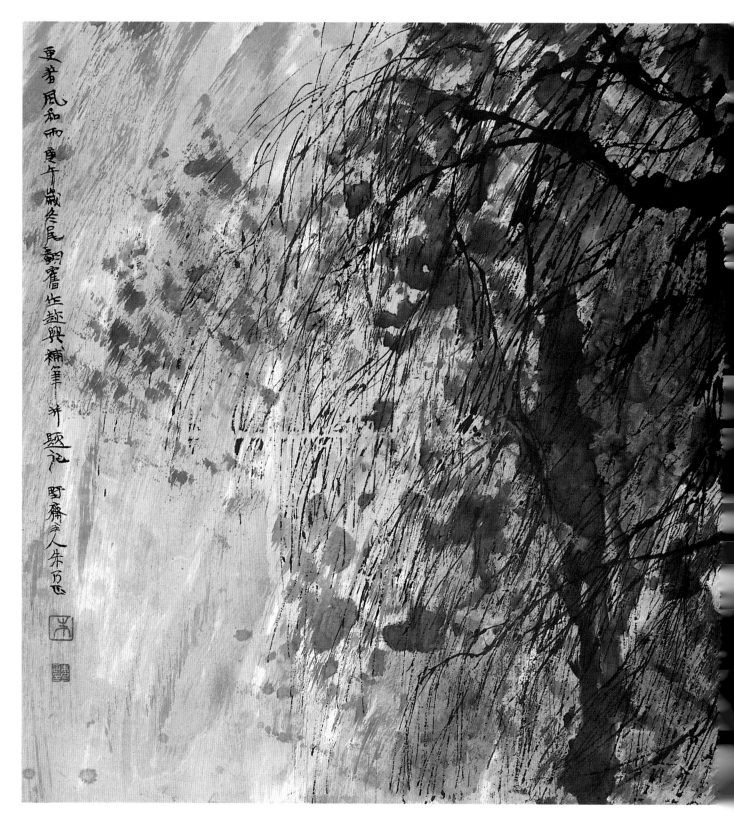

5. 更著风和雨

60cm × 60cm

1981 年

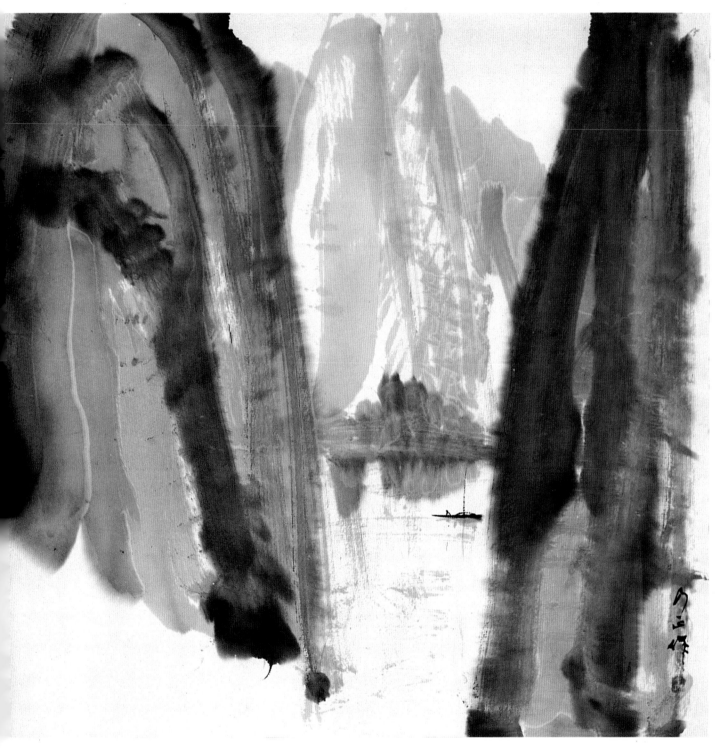

6. 峡中行

60cm × 60cm

1982 年

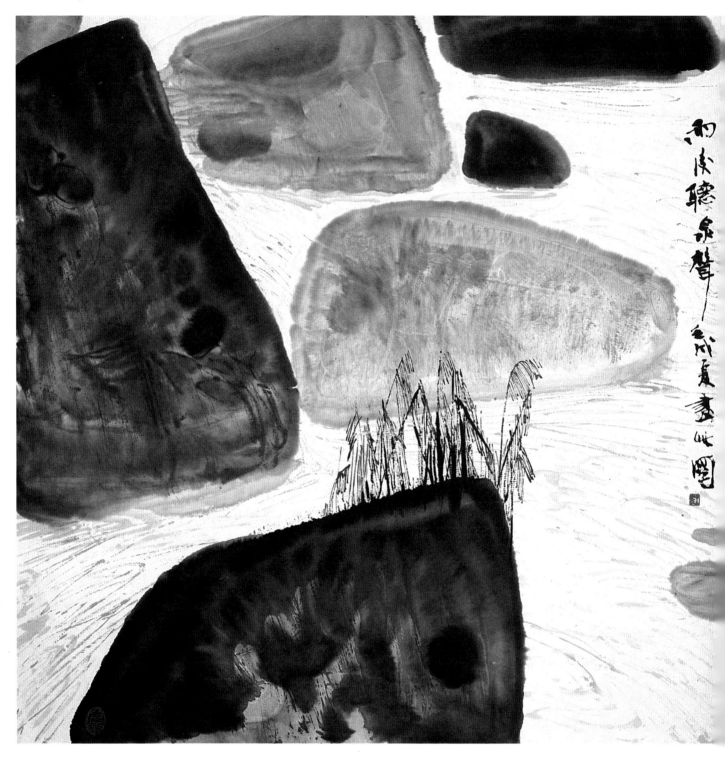

7. 雨后听泉声
 60cm × 60cm
 1982 年

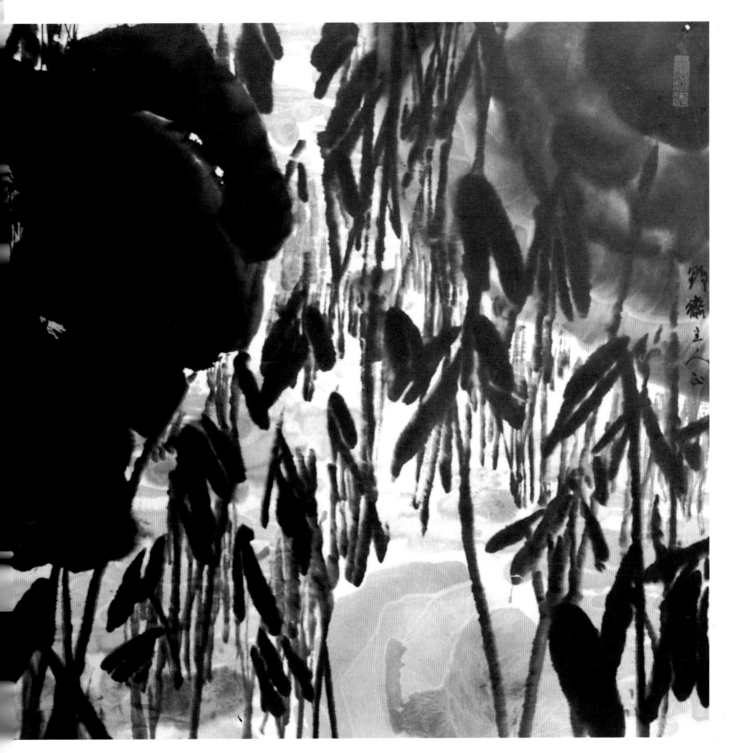

8. 幽　塘

60cm × 60cm

1982 年

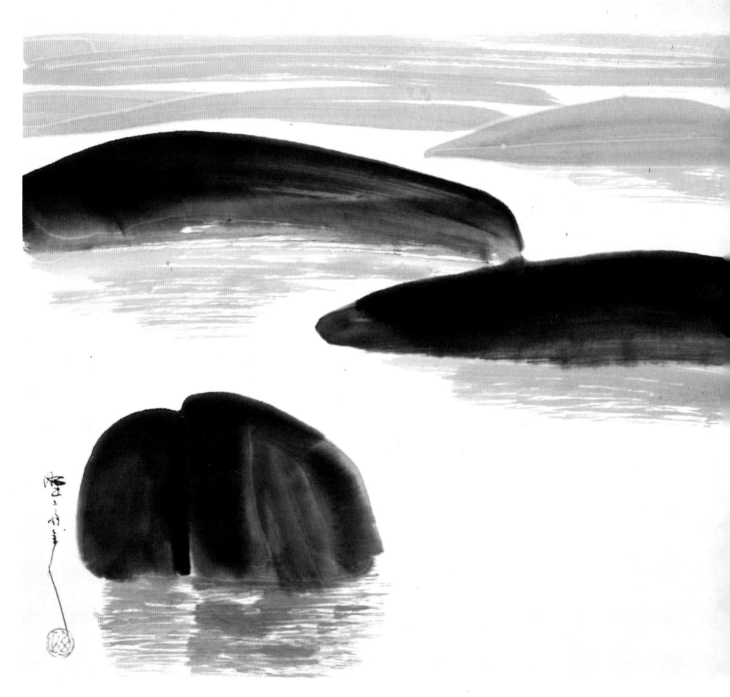

9. 空 远
60cm × 60cm
1982 年

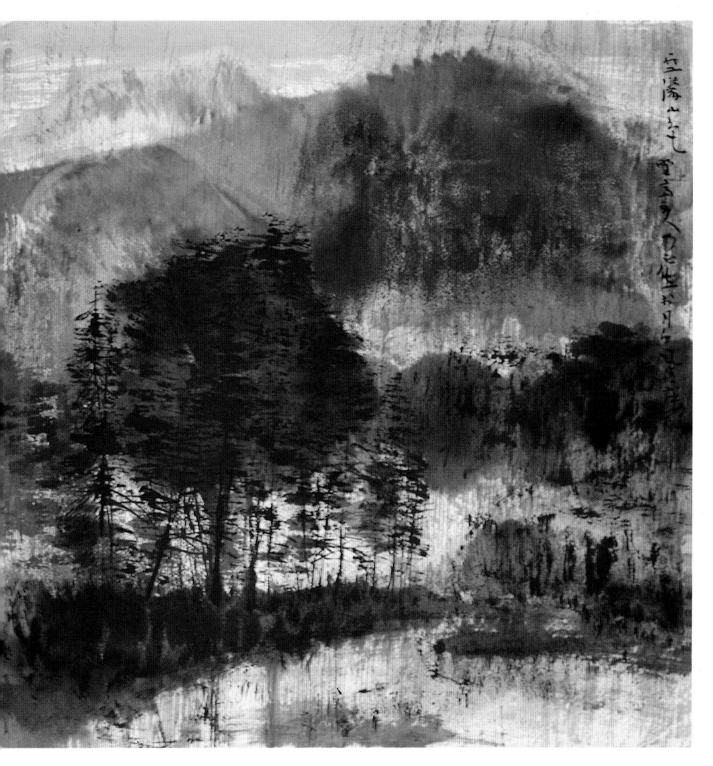

10. 暮苍苍

60cm × 60cm

1984 年

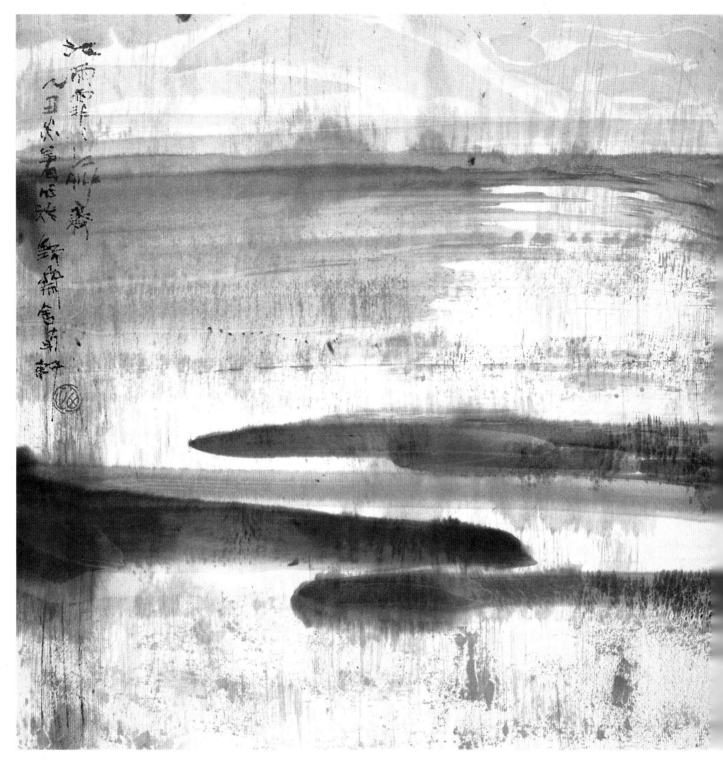

11. 江雨霏霏
　　60cm × 60cm
　　1985 年

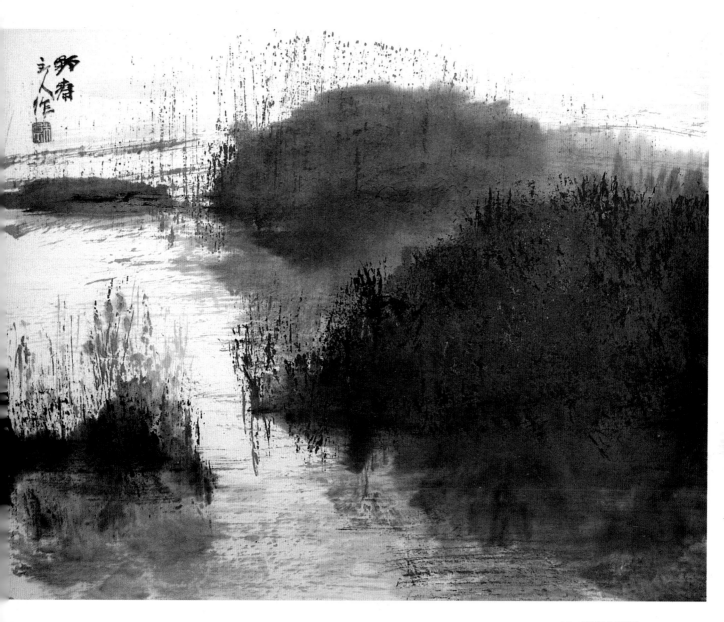

12. 寂寞小草滩
34cm × 48cm
1985 年

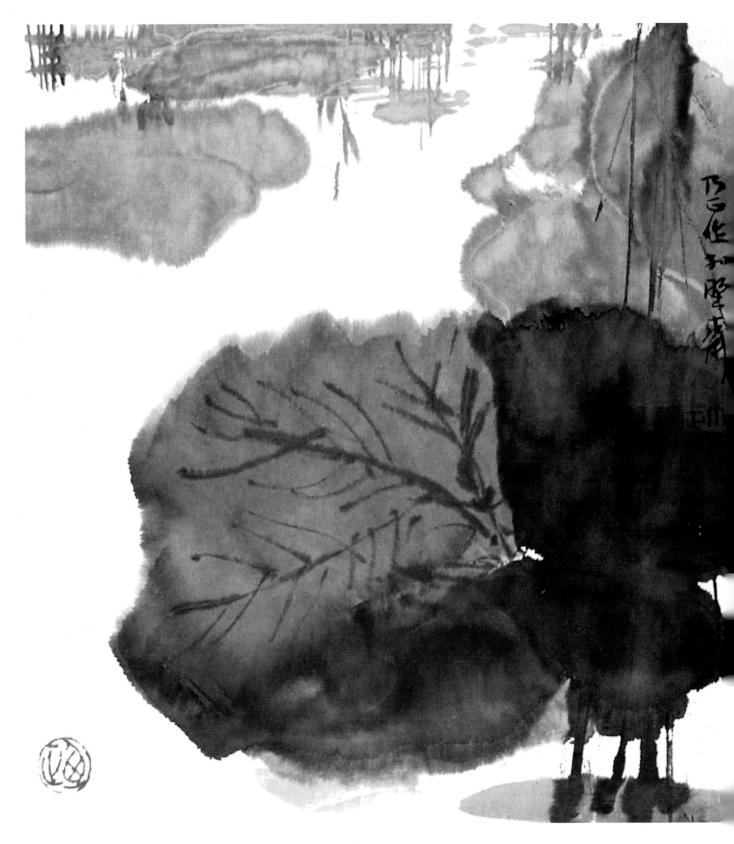

13. 荷　塘
　　40cm × 30cm
　　1985 年

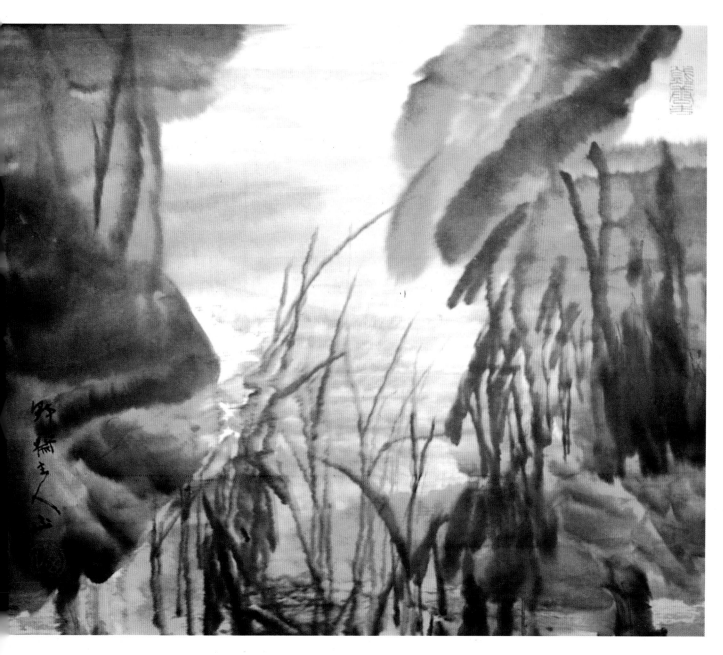

14. 水　塘

33cm × 45cm

1985 年

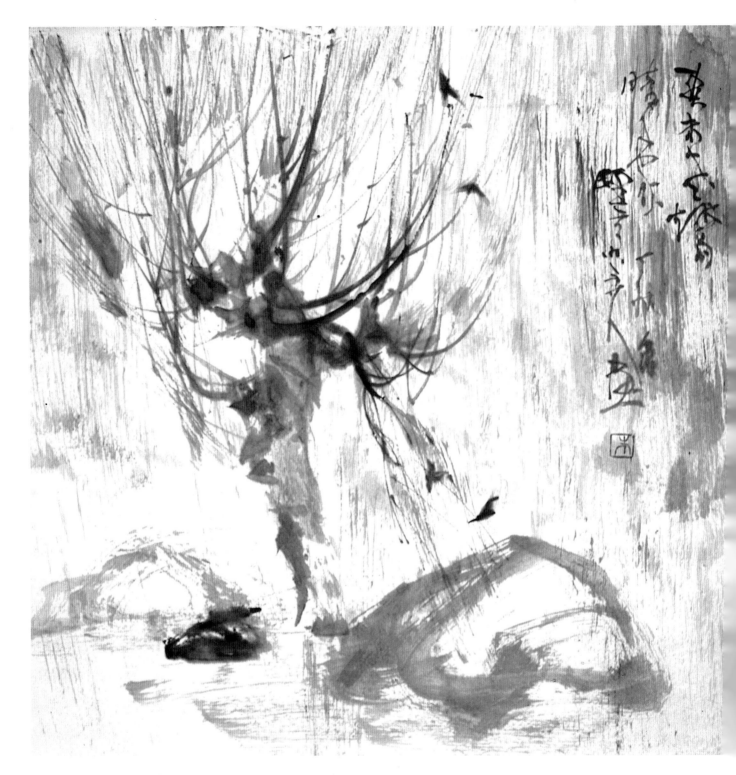

15. 春雨暗千家
60cm × 60cm
1986 年

16. 丛林墨象
60cm × 60cm
1986 年

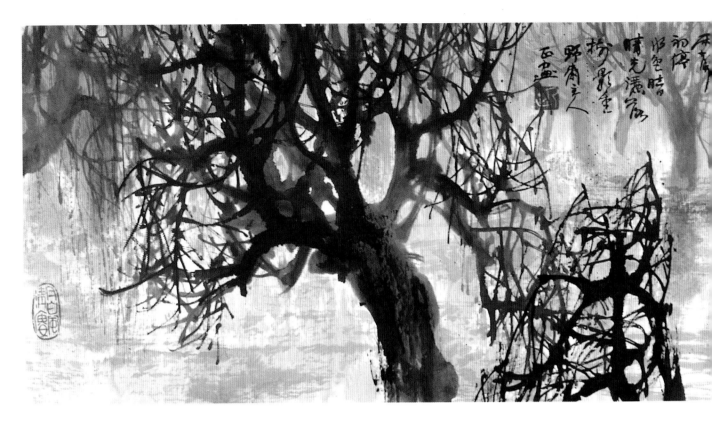

17. 雨声初停

 29cm × 60cm

 1991 年

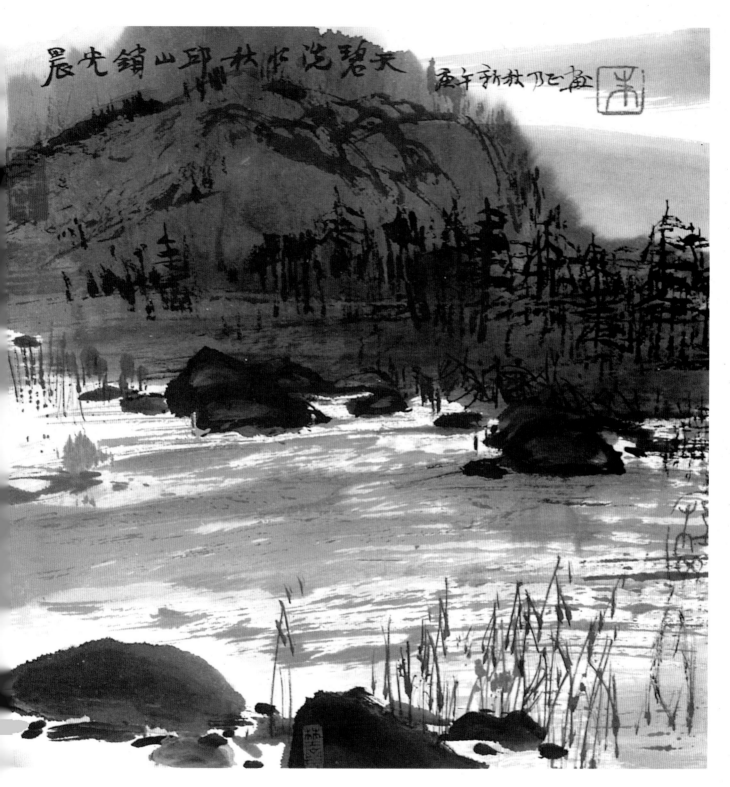

18. 晨光溪谷
30cm × 29cm
1991 年

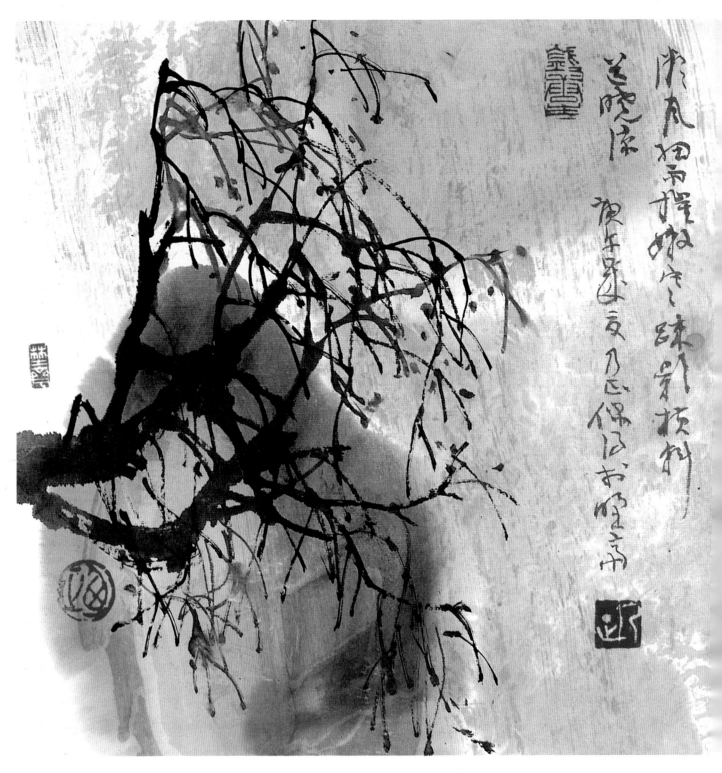

19. 微 风
 30cm × 29cm
 1991 年

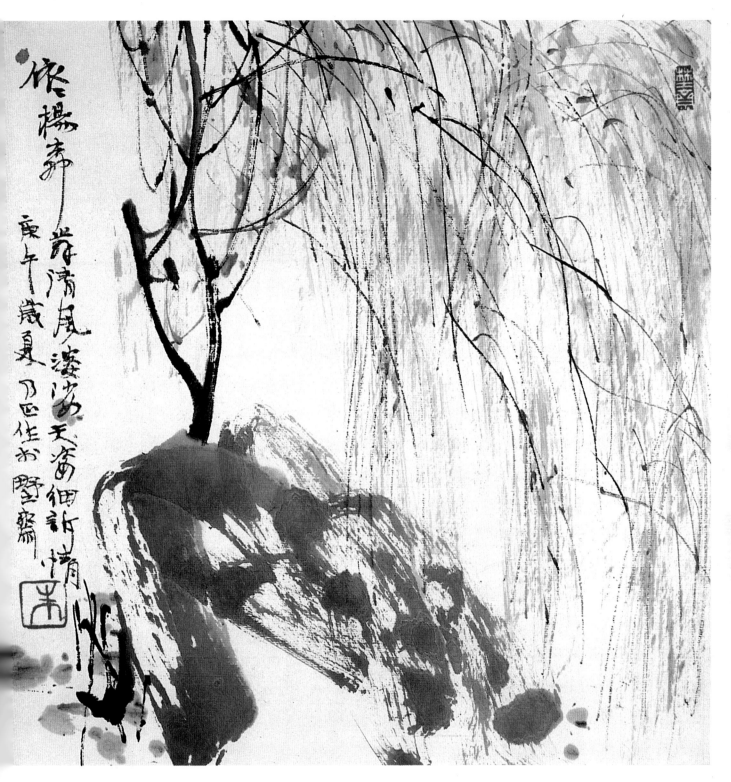

20. 依依杨柳

30cm × 29cm

1991 年

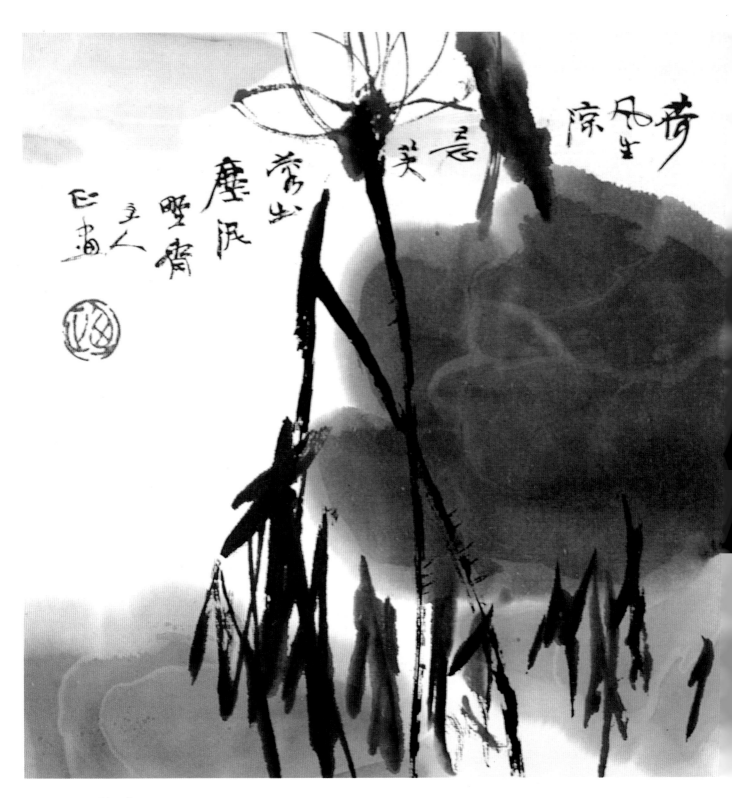

21. 清 水
　　30cm × 29cm
　　1991 年

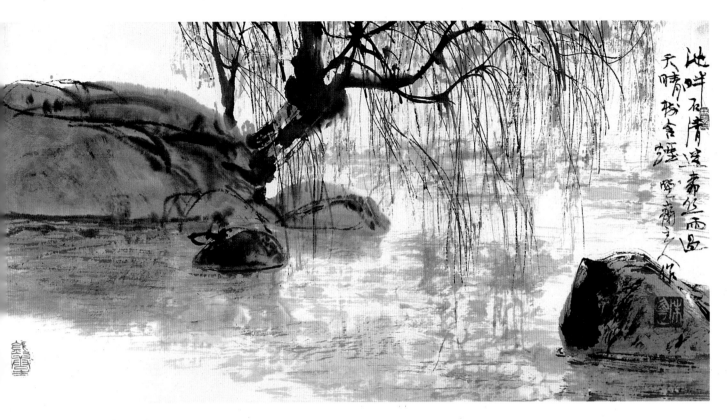

22. 池畔柳欲发
29cm × 60cm
1991 年

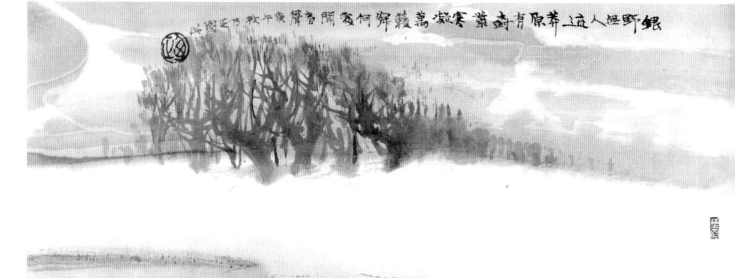

23. 湖映雪原

　　29cm × 60cm

　　1991 年

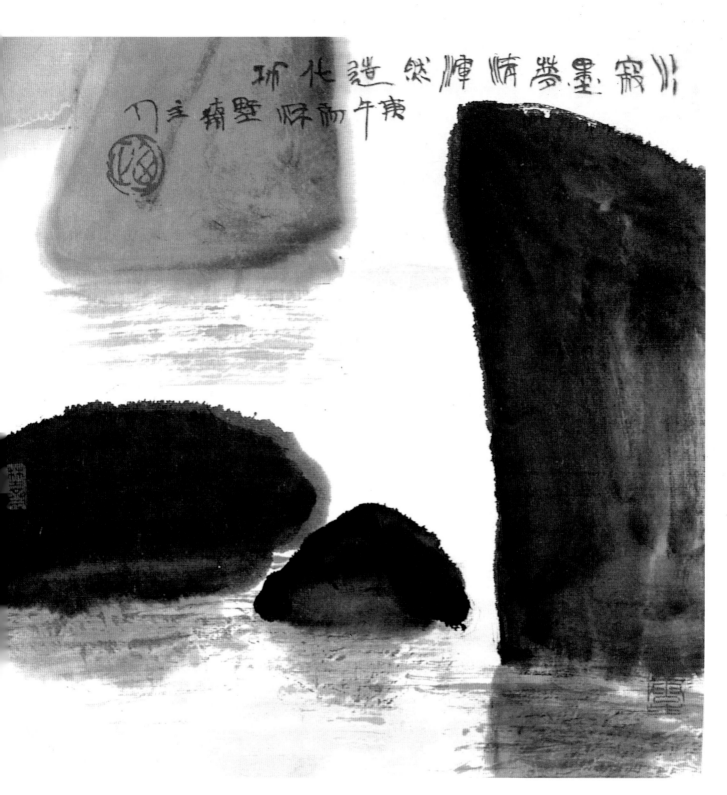

24. 水寂墨梦清
30cm × 29cm
1991 年

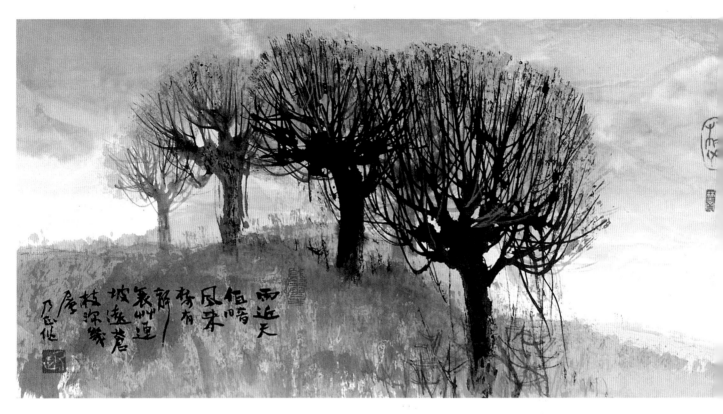

25. 雨近天低暗

　　30cm × 58cm

　　1991 年

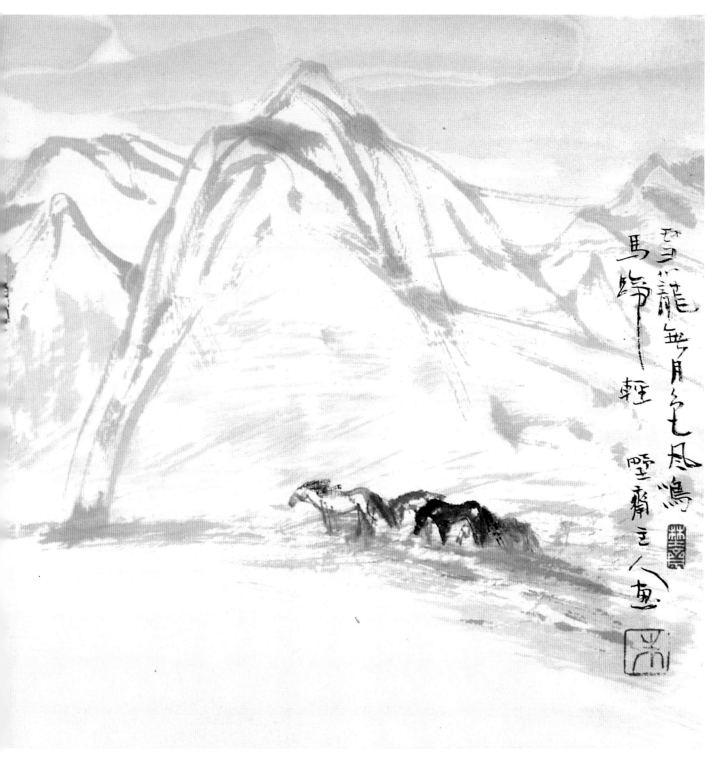

26. 雪色马蹄轻
30cm × 29cm
1991 年

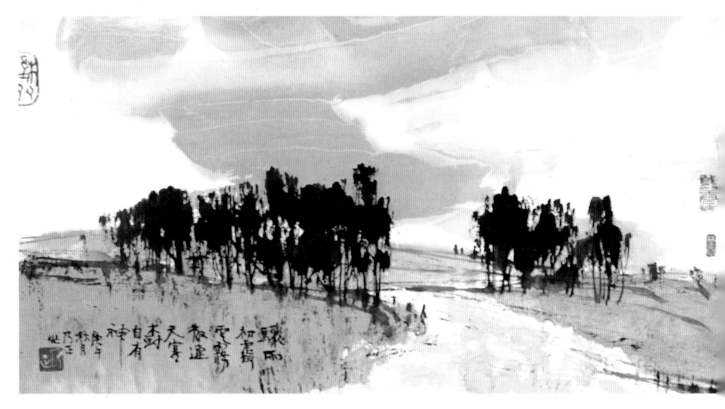

27. 骤雨过后
　　30cm × 58cm
　　1991 年

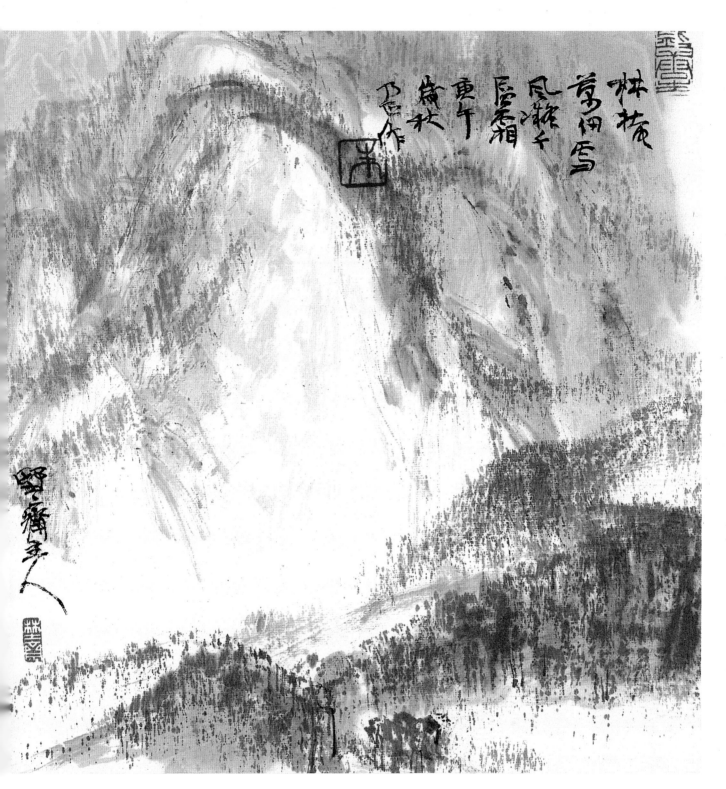

28. 林横万仞雪

30cm × 29cm

1991 年

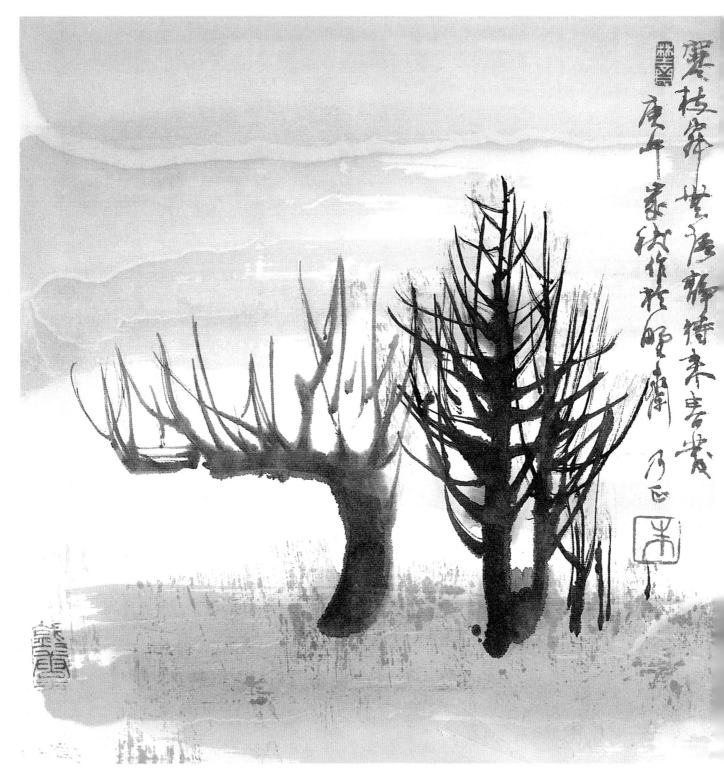

29. 寒枝寂寂

　　30cm × 29cm

　　1991 年

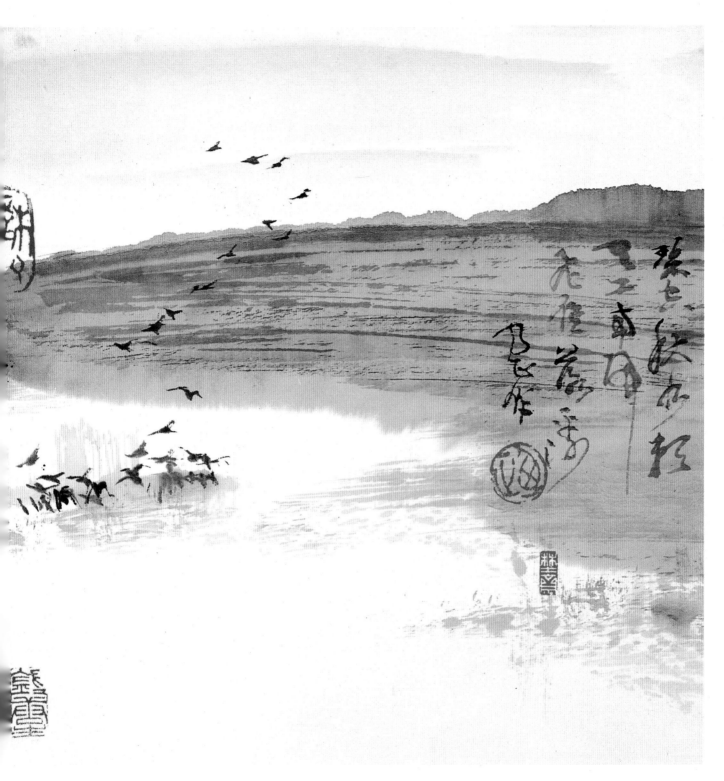

30. 秋湖鸥起
　　30cm × 29cm
　　1991 年

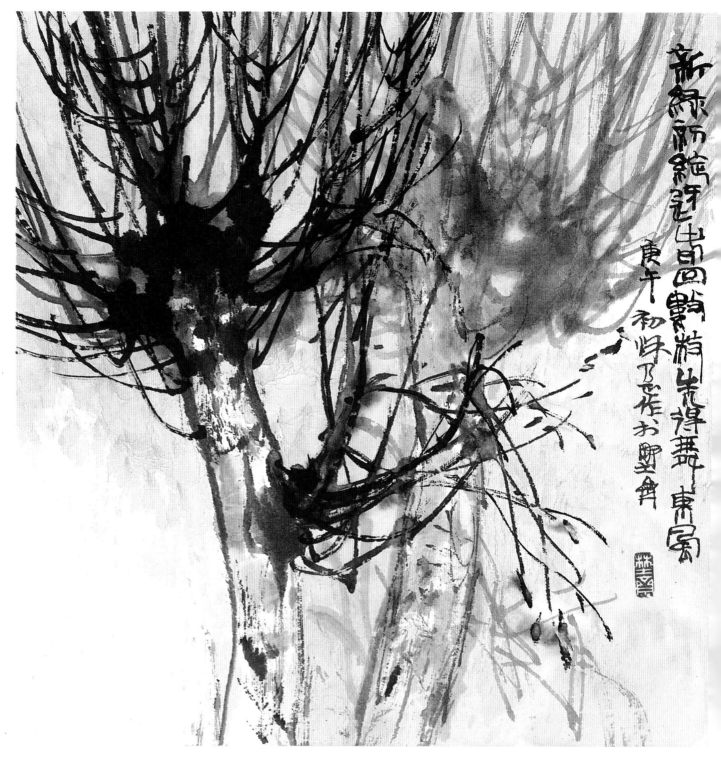

31. 逢 春
　　30cm × 29cm
　　1991 年

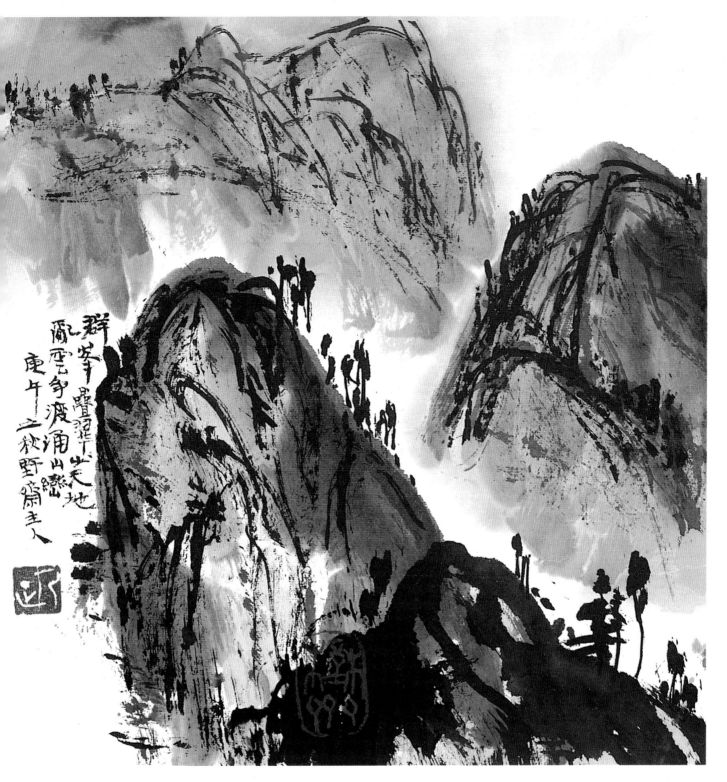

群峰叠翠
亂雲爭渡涌山巒
庚午之秋野齋主人

32. 群峰叠翠
30cm × 29cm
1991 年

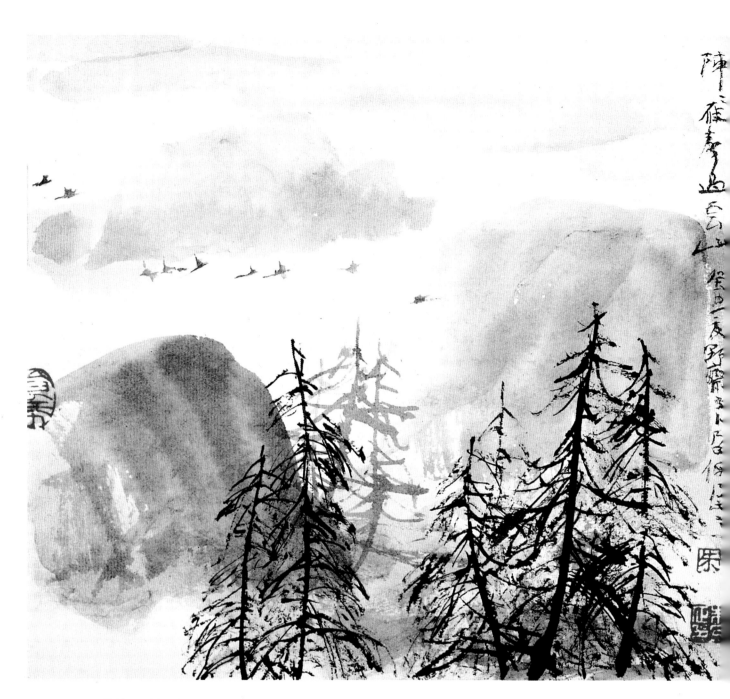

33. 阵阵雁声过云山

　　24cm × 27cm

　　1993 年

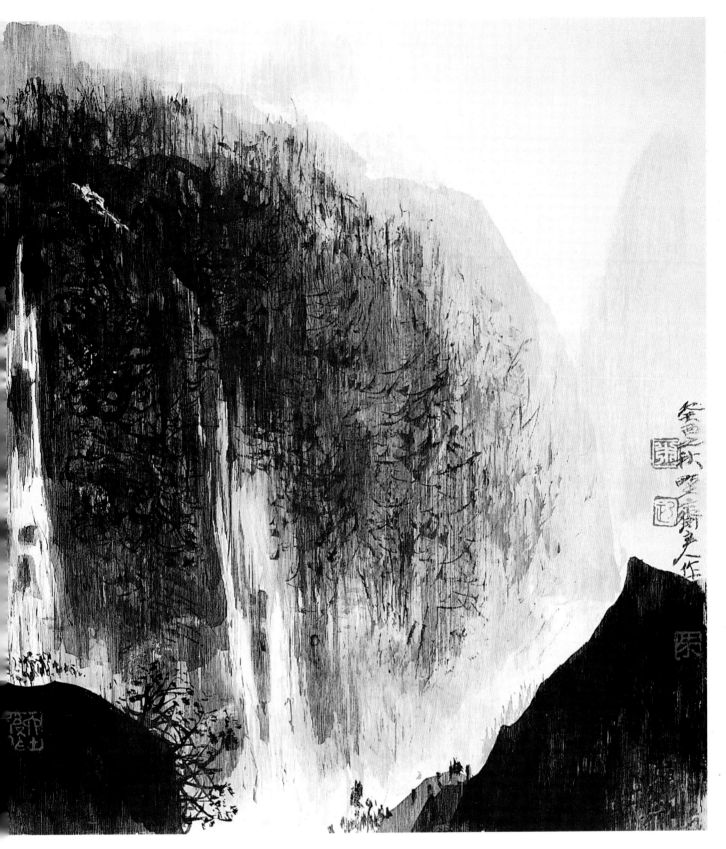

34. 瀑

27cm × 24cm

1993 年

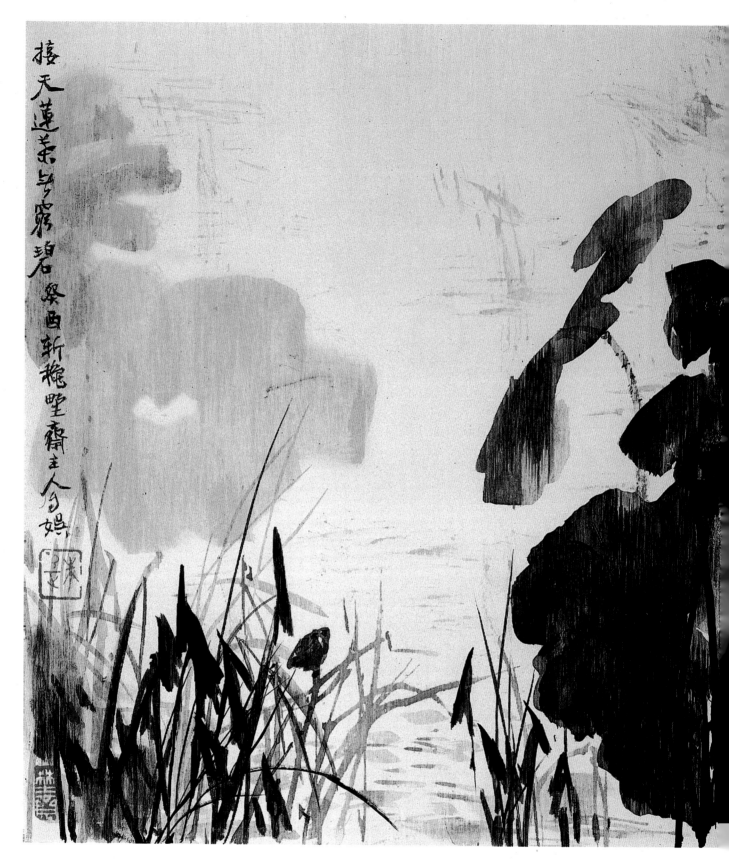

35. 碧 叶
　　27cm × 24cm
　　1993 年

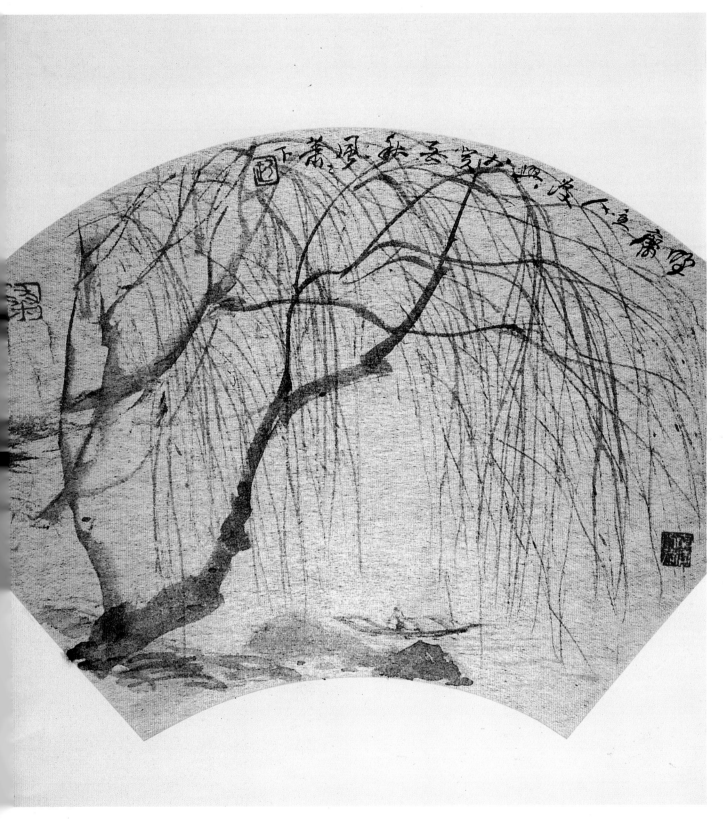

36. 舟自横
27cm × 24cm
1993 年

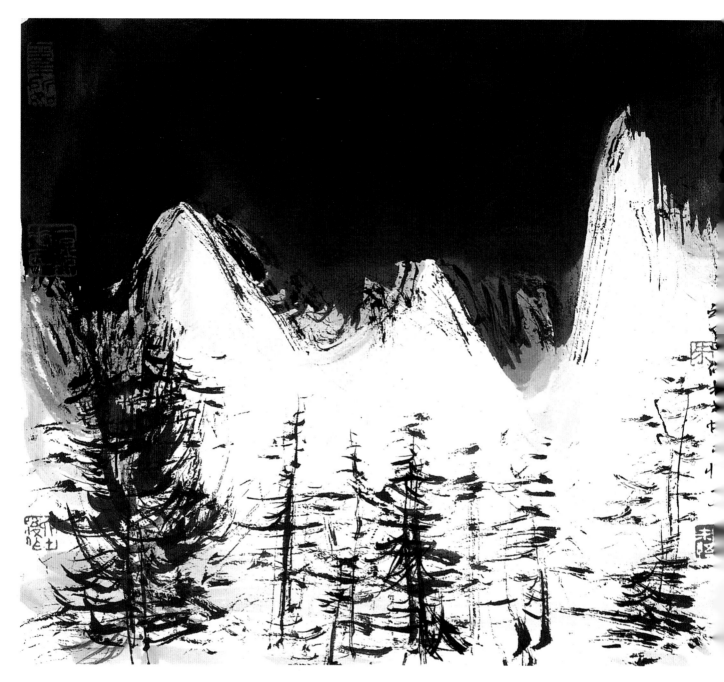

37. 寒 玉
　　24cm × 27cm
　　1995 年

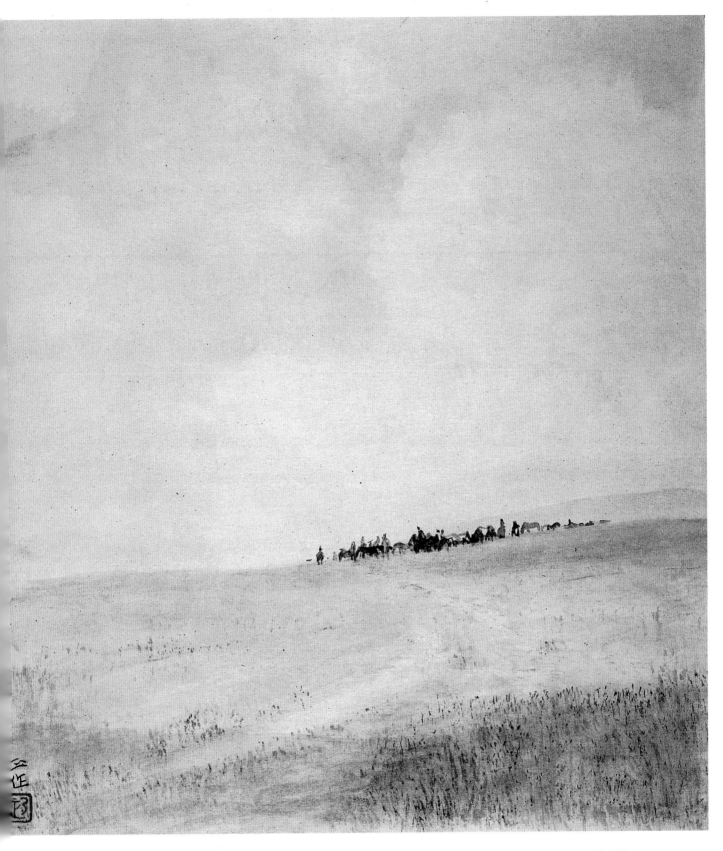

38. 马蹄声远
27cm × 24cm
1995年

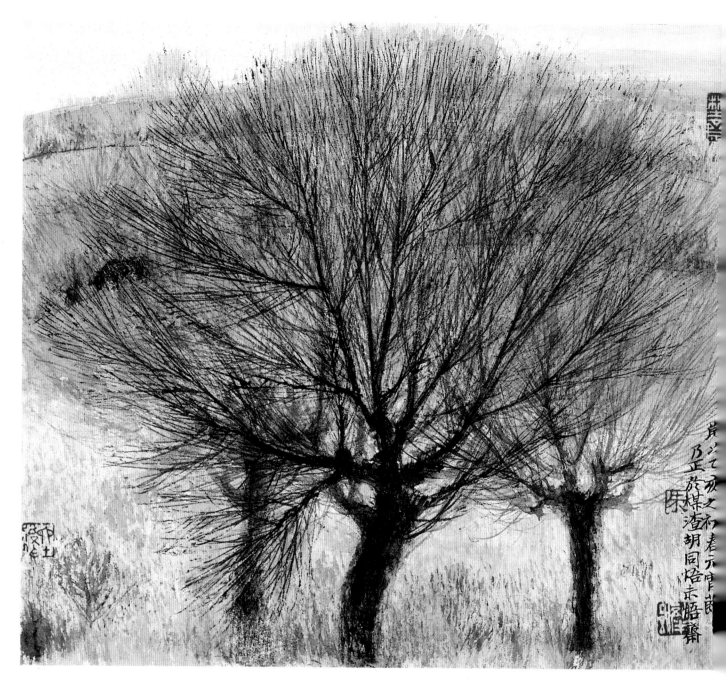

39. 秀枝相倚
 24cm × 27cm
 1995 年

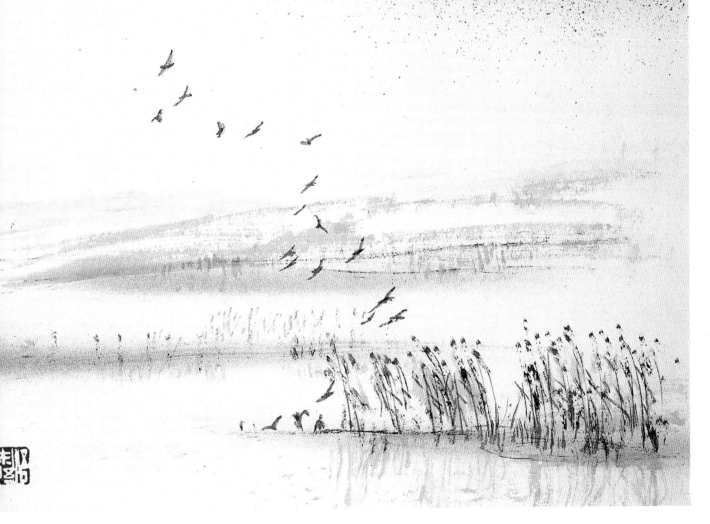

簇簇蒼山隱隱夕陽
暉暉遠看野雁行著歸
之不久方知是一搭
半雲寒不住飛

乙亥初次遊此溪見全紙
添筆畫成有此天趣也
盧野於虎丘

40. 惊起一片鸥鹭
27cm × 24cm
1995年

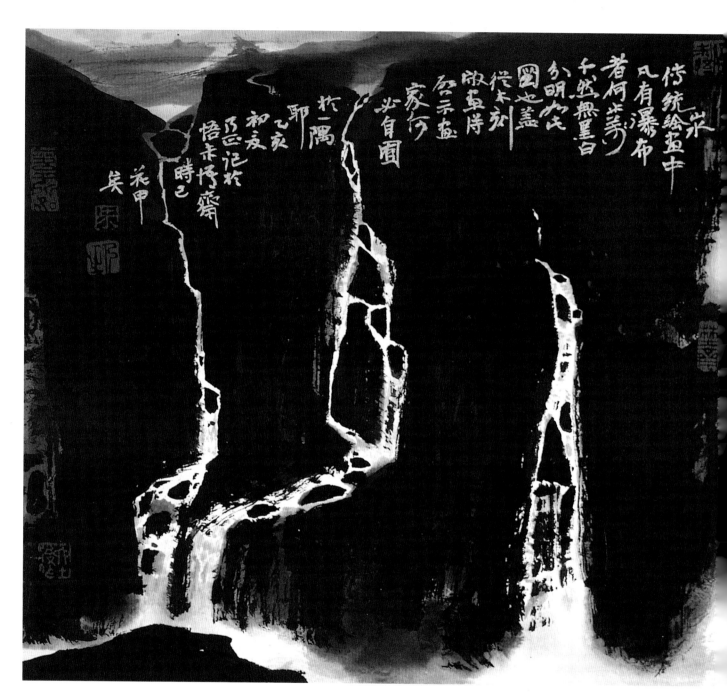

41. 白练绣峰屏
 24cm × 27cm
 1995 年

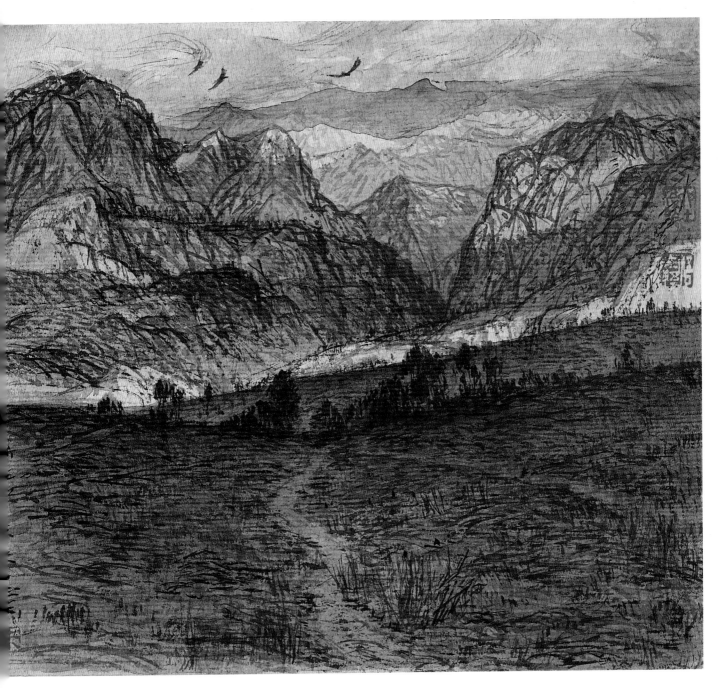

42. 进山路
24cm × 27cm
1995 年

图书在版编目（CIP）数据

从彩色到黑白：朱乃正水墨画/朱乃正绘．—合肥：
安徽美术出版社，1999.4
（名画家再创辉煌系列丛书）
ISBN 7-5398-0732-6

Ⅰ．从…　Ⅱ．朱…　Ⅲ．水墨画-作品集-中国-现代
Ⅳ．J225

中国版本图书馆 CIP 数据核字（1999）第 19096 号

从彩色到黑白
——朱乃正水墨画

出版：安徽美术出版社（合肥市金寨路 381 号）
发行：安徽省新华书店
印制：安徽新华印刷厂
开本：889×1194　1/16
印张：3
印数：1-5000
版次：1999 年 6 月第 1 版第 1 次印刷
ISBN 7-5398-0732-6/J·732
定价：24.00 元